AISÉIRÍ
REQUIEM

DÁNTA LE **CIARÁN Ó COIGLIGH** EALAÍN LE **EOIN MAC LOCHLAINN**

AISÉIRÍ
REQUIEM

ART INSTALLATION, KILMAINHAM GAOL, 2005 BY **EOIN MAC LOCHLAINN**

POETRY BY **CIARÁN Ó COIGLIGH**

ESSAY BY **DR. BRENDA MOORE-McCANN**

An Chéad Chló 2006
© *An Obair Ealaíne:* Eoin Mac Lochlainn 2006
© *An Fhilíocht:* Ciarán Ó Coigligh 2006
© *An Leabhar:* Cló Chaisil 2006

Bord na Leabhar Gaeilge Gabhann Cló Chaisil buíochas le Bord na Leabhar Gaeilge as tacaíocht agus cúnamh airgid a thabhairt dóibh.

Dearadh: Eoin Mac Lochlainn
An Clúdach: Róisín Uí Chuill agus Eoin Mac Lochlainn
Clódóirí: Comharchumann Printwell

ISBN 0-9533635-6-2
CLÓ CHAISIL

BROLLACH

D'iarr mic léinn de chuid Chumann Liteartha an Choláiste Ollscoile, Baile Átha Cliath orm léacht a thabhairt ar Phádraig Mac Piarais in earrach na bliana 1979. Ba é an téama a tharraing mé chugam: 'Filíocht Ghaeilge an Phiarsaigh'. Foilsíodh torthaí an taighde a rinne mé ar fhilíocht an Phiarsaigh i gcruth leabhair ó shin.[1]

B'iomaí cuairt a thug mé ar Phríosún Chill Mhaighneann le linn na mblianta sin. Ar ndóigh cheannaigh mé agus léigh mé *Ghosts of Kilmainham* agus *Last Words* Phiarais Mhic Lochlainn. Bhínn ag déanamh ionaidh nach raibh aon eolas agam ar údar dhá leabhar chomh tábhachtach sin do shaoithiúlacht na hÉireann. Shíl mé go mba cheart go bhfeicfinn rudaí go leor scríofa aige nó go gcasfaí orm ag ceann éigin de na hócáidí Gaelacha nó staire nó polaitiúla a mbínn ag freastal orthu go féiltiúil ag an am. B'fhada gur thuig mé go raibh an fear bocht ar shlí na fírinne.

Bhí sé i ndán dom aithne a chur ar a bhean Móna, beannacht Dé lena hanam uasal, agus ar a gclann ní ba dheireanaí nuair a phós duine acu deirfiúr chéile liom.

Ba mhór an phribhléid dom sraith dánta gairide a chumadh a d'fhreagródh do shárdhéantúis ealaíne Eoin. Is é Pádraig Mac Piarais an laoch a ndearna mé iarracht mo shaol féin a mhúnlú air. Is cuimhin liom go maith an náire a bhí orm faoina laghad a bhí bainte amach sa saol agam agus mé in aois mo shé bliana déag is fiche i gcomórtas lena raibh bainte amach ag an bPiarsach uasal nuair a feallmharaíodh é ag an aois chéanna tar éis an Éirí Amach.

Ba mhór an t-ómós a bhí ag an bPiarsach dóibh siúd uilig a rinne cion ar son na hÉireann. Is beag duine a rinne a oiread leis féin. Tá ómós as cuimse dlite dó féin dá réir. Tá sé thar am a chuid gaiscí a chur os comhair phobal na hÉireann an athuair: soláthar litríochta agus drámaíochta nua-aimseartha i nGaeilge agus i mBéarla; foilsiú sheoda na seanlitríochta; soláthar ábhar iriseoireachta; bunú scoile; gníomhaíocht ar son na teanga agus ar son na mbocht; soláthar smaointe téagartha bunúsacha.

B'ealaíontóir Liam Mac Piarais agus b'fhile Pádraig. Is cuí go dtaispeánfaí ómós dá ngaisce siúd agus do ghaisce a gcuid comhghleacaithe réabhlóideacha i gcruth ealaíne agus filíochta. Go mbuanaí an saothar páirte seo a gcuimhne i gcroí Gael.

Ciarán Ó Coigligh

[1] Ciarán Ó Coigligh, *Filíocht Ghaeilge Phádraig Mhic Phiarais*, An Clóchomhar, Duibhlinn, 1981.

WHAT IF THE DREAM COME TRUE?

Time present and time past
Are both perhaps present in time future,
And time future contained in time past. [1]

There is no unitary master narrative of Irish cultural history,
but a plurality of transitions between different perspectives. [2]

Some images of political conflict have become iconic. Not many of us can forget newspaper images of the naked running child of Vietnam or the priest waving a white handkerchief in the aftermath of Bloody Sunday in Northern Ireland. Within art, Goya's *The Third of May 1808* (1814) and Picasso's *Guernica* (1937) have also preserved images of the dark side of human behaviour. Eoin Mac Lochlainn's *Requiem*, an exhibition of 24 mixed media works in Kilmainham Gaol in 2005, forms part of this process of artistic recording and imaging. What is striking about Mac Lochlainn's work is that although framed within an Irish context, it reaches far beyond the specific and local. What began as a personal exploration of his father's role as the restored Gaol's first keeper, soon became a meditation upon the defining event of Irish history, the Easter Rising of 1916, but also the "Troubles" in Northern Ireland and the current global "War on Terror". For the artist, *Requiem* represents a "lament, a celebration and a letting go". While this can be interpreted in a purely personal sense in relation to a father who died when he was a child, it is clear that the artist also has in mind a questioning of the complex issue of violent action in pursuit of political objectives nationally and internationally in the 20th/21st century. The work ponders the relationship of violence to notions of idealism and sacrifice, religion, colonialism, democracy, nationalism and identity, issues which go to the heart of the crisis between different cultures.

Requiem was installed in April 2005 in Kilmainham, originally a County Gaol dating back to 1796. From then until its closure in the early 1920s, it housed not only political prisoners but also men, women and children described as 'common convicts.' Today, the Gaol is best known as the place in which the leaders of the Easter Rising were held prior to the execution of 14 in the prison yard. The leader of the Rising, P. H. Pearse, to whom the artist's family is related,

[1] Eliot, T.S. "Burnt Norton,", *Four Quartets*, No. 1, London, Faber & Faber.
[2] Kearney, R. *Transitions: Narratives in Modern Irish Culture*, 1988, Introduction, Manchester, Manchester University Press, p. 16.

was executed on the 3rd of May 1916 along with Thomas Clarke and Thomas McDonagh. Abandoned as a prison in 1924, Kilmainham fell into ruin until a voluntary restoration committee set up in 1959, and chaired by the artist's father Piaras F. Mac Lochlainn, decided to commemorate all those involved in the Rising, the War of Independence and subsequent Civil War. The East Wing (1862), a panopticon-planned Victorian space lined by individual cells at three levels united by a central stairway, opened as a museum under Mac Lochlainn's direction in time for the golden jubilee of the Rising in 1966. Forty years later the ground floor of the this Wing became the site of Eoin Mac Lochlainn's ambitious personal, political, and spiritual project. All of the works were situated in whitewashed cells, alternative spaces as far removed from the 'white cube' of the Modernist art gallery as one could find.

In purely formal terms the works frequently echo their content in terms of illusion and reality. This is achieved by juxtaposing a painted 'fictional' image with a 'real' cloth that falls over and beyond the painting into the space of the room. For example, *Brón ar an mBás / Lord, thou art hard on mothers* (p.55), evokes the Crucifixion, a key image of Western art with the figure of Mary depicted grieving at the foot of the cross. The latter is represented in Mac Lochlainn's work by the dark blue cloth draped over the painting. It is this cloth of mourning and the reality of human feeling which pervades the work and becomes retained in the memory. The dual title however also redirects attention from Christ's sacrifice and a mother's loss, to the suffering of Irish mothers bereaved by the Rising. Derived from a poem by Pearse, the Irish title laments the loss of a son while the English one is a line taken from another poem entitled "The Mother". Thus, through imagery and real material in real space, the Christian imagery of sacrifice is interwoven with the reality of historical and human experience. This is evoked in a different way in *An Choróin Spíne (The Crown of Thorns) / Twisted Wreckage Down on Main St (*From a song by Paul Brady)(p.23), where twisted metal evokes newspaper images of the destruction caused by bombs and tanks. The ominous shadows cast onto the white surrounding wall by the sculpture increase to great effect the meaning of an apparently simple work.

The composition of the exhibition can be divided into two sections, the first devoted to a variety of themes around the idea of the 'blood sacrifice', Christian martyrdom, idealism, and

the second to themes that relate to the consequences of these. There is no shirking from the realities and difficulties that surround such matters. They are presented in all their complexity without a single homogeneous narrative. *Requiem* underlines the fact that a multiplicity of viewpoints *is* the reality of experience and by implication also that of interpreting history and cultural forms.

Perhaps the best analogy to describe *Requiem* might be that of a musical composition in which many moods and notes are struck between the silence that surrounds each cell containing its mute image. But a circular thematic structure also exists if one considers the first and last works in the cycle. *Brú na Bóinne / Tomb* (p.15) reprises ancient myths that have symbolised birth and regeneration at Newgrange at the winter solstice for millennia. Significantly, the last image of the cycle (p.61) also suggests a sense of renewal and hope. A small painting, whose double title is derived from Pearse's poem "The Fool", depicts a red flame on a blue background dwarfed by the walls of the surrounding space. *What if the Dream Come True?* suggests the continuing need to dream the impossible in the hope of transformation and regeneration.

Informed by the poetry of Pearse, Plunkett, Yeats and Kavanagh, the music of Paul Brady or simple songs remembered from childhood, the paintings of Goya, Ballagh and Le Brocquy, the theatre of Brian Friel, Mac Lochlainn weaves a rich tapestry with diverse art-forms. Crucially however, this is not a polemical piece of work representing one ideological view. Rather the threads of association and the train of thought that runs through it creates a field of constantly shifting perspectives. Questions rather than answers are brought to the fore. Can the giving of one's life for a political cause ever be justified? What about the killing and pain one's actions inflict on others? How do we view now the political and religious ideas of the Rising ninety years on? How do politics and religion intersect in the conflict in Northern Ireland and the current war in Iraq?

Scéin Bhealtaine (Terror of May) / 3rd of May – after Goya (p.35) for example, one of the strongest works in the exhibition, effectively unites the date of Pearse's execution with Goya's icon of Spanish resistance to Napoleonic oppression. *Uafás (Terror) / Fear and Trembling* (p.49), on the other hand, makes direct reference to recent media images of the torture of

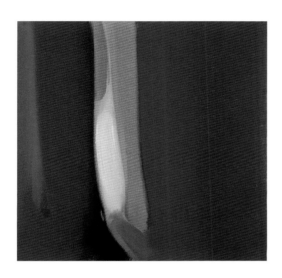

Ó nach labhrann lucht na gaoise, labhraimse/
What if the dream come true?
8" x 8", oil on canvas, 2005

Iraqi soldiers by Americans in Abu Ghraib prison, Baghdad. The image of the prisoner cowering before baying dogs is conveyed obliquely by the unusual position of the painting in the lower corner of the room. The work is given a further layer of content by virtue of the second title, in English, derived from Kierkegaard's book of the same name (1843). In it, the ethical problem of Abraham's unqualified faith and obedience to God in preparing to sacrifice his only son, Isaac, is discussed.

It is clear that a number of themes coexist in this fugal piece of art. The dominant theme however, relates to cultural and historical memory. This is represented by the partial occlusion of works by soft flowing cloth (allusions to Lent?) or hard metal. These devices become metaphors for blindness or the blocking of memory to ideas and images from the past and the present. The artist comments in this context:

> "The emerging state had a very rose-tinted view of the Rising… and my father was of that generation. But when the "Troubles" erupted, just after my father died, all talk of 'the old days' became taboo—and it seemed to me that all my father's life and work had been dismissed."

Mac Lochlainn makes references to this alternating 'seeing and blindness' but extends it to the current global "War on Terror", and specifically the Peace Marches held in Dublin and throughout the world against the invasion of Iraq that were ignored by democratically elected governments. *Bás ar ár son / And yet, the shoppers on the street spat on us* (p.29) addresses this. Idealism and sacrifice, the subject of the hymn *Bás ar ár son*, is contrasted with the

initial disdain of the citizens of Dublin in 1916 and the indifference of contemporary Ireland's materialistic Saturday shoppers to marchers against the war in Iraq. In this context it is worth remembering what Frederic Bartlett, a pioneer of cognitive psychology, pointed out: that memory is an active process, a (re)construction that is essentially a *social act* which cannot be divorced from the *conditions* under which perceiving, imaging and remembering take place.[3] However, Mac Lochlainn, like Goya and Picasso before him, attempts to ensure that *forgetting*, also an active part of memory, does not occur.

Part of his strategy involved putting the entire exhibition behind closed doors to "allude to the denial of our tragic history, and also, what I perceived as a denial of our Gaelic culture". The empty hall that greeted viewers to the exhibition became a metaphor for that invisible history. Each work in the cycle could only be seen through an eye-level 'peep-hole' in the door of the cell, effectively placing each viewer into the role of a guard and making viewing itself a thoroughly self-conscious act. A number of different levels of interpretation, specific for each viewer, thereby became available. The psychological distinction between 'insider' and 'outsider' created by this mode of reception, was explored in a specific way in *Sa bhaile (At home) / The Home Place* (p.41), in which personal and communal memory overlap. A small painting of a house in a landscape was placed over a bricked-up fireplace. On the floor beside it was a bottle of holy water, a typical feature of Irish homes in the past. The picture, Pearse's cottage in Ros Muc in Connemara, was not painted by the artist, but by his father. Thus one of the few objects in the artist's possession from his family home, Pearse's status as 'outsider' to the 'locals' in Connemara, and Brian Friel's play, *The Home Place*, are all brought together to explore different aspects of the concept 'home'.

Language, the quintessential subject of postmodern discourse, forms another part of the layering of content in *Requiem*. This is immediately apparent from the dualistic naming of each work, in Irish and English, so that different frames of reference, memories and resonances are opened up to individual viewers according to their knowledge of both languages and cultures. The titles frequently convey opposing viewpoints as for example in *Íobairt / Truth? What is that?* (p.21). The Irish title means "sacrifice," while the English title is a quotation from St. John's Gospel, implying that what is seen as the 'truth' by one, may not be by another.

10 [3] Bartlett, F.C. *Remembering: A Study in Experimental and Social Psychology*, 1932, ed. 1995, Cambridge & New York, Cambridge University Press.

Finally, Mac Lochlainn is an artist, not a polemicist. He is an artist who makes art, to use Rauschenberg's famous phrase, in the gap between 'art' and 'life.' It is an art that questions both politics and religion, which in different ways have led to anxiety and repression at one end of the spectrum and bloodshed at the other. Brian O'Doherty's comment about Robert Ballagh could also apply to Mac Lochlainn: "... his is not so much a political art as an art made by an intensely political person."[4] However, *Requiem* also steers a middle path between the "petrification of tradition and the alienation of modernity", to avoid the extremes of "a reactionary Re-Evangelisation or a multi-national Los-Angelisation of society".[5] Rather than see culture exclusively in art terms, Mac Lochlainn's project resists the "ghetto of specialization" in favour of a broad dialogue between art and politics that dispenses with a single homogeneous narrative, embracing instead a post-modern plurality of viewpoints as articulated by Kearney:

> "Art without politics is arbitrary; politics without art is blind. Our history is testament to the mistakenness of this rupture. The dialectical extension of each to include the other can alone hold the promise of an alternative."[6]

Mac Lochlainn's art works towards such an alternative. While respecting the inherited store of ideas, images and words, it also challenges them, in order to find new ways of looking and seeing that are evolutionary.

Brenda Moore-McCann

4 O'Doherty, B. *Portrait of the Artist, Michael Farrell, and Other Works by Robert Ballagh*, 2003, Crawford Municipal Art Gallery, Cork, n.p.
5 Kearney, R. *Transitions*, 1988, p. 16.
6 Kearney, R. "Beyond Art and Politics," *The Crane Bag Book of Irish Studies, 1977-1981*, Dublin, Blackwater Press, p. 20.

ó nach labhrann lucht na gaoise, labhraimse

Is cuimhin liom i bhfad ó shin, m'athair a fheiscint ag obair san seomra suí sa bhaile, é ina shuí ag sean-chlóscríobhán, ag déanamh eagarthóireachta ar *Ghosts of Kilmainham* b'fhéidir, nó ar *Last Words*, na foilseacháin a chuir sé le chéile chun laochra Chill Mhaighneann a chomóradh. Cé go raibh mé an-óg ag an am agus nár thuig mé ó cheart céard a bhí ar siúl aige, is amhlaidh a chuir sé ina luí orm cé chomh tábhachtach is a bhí ár n-oidhreacht agus cé chomh bródúil is a bhí sé go raibh an teaghlach gaolta le Pádraig Mac Piarais.

D'athraigh an saol, áfach, i 1969 nuair a cailleadh é. Ní raibh mise ach 10 mbliana d'aois. Thart faoin am sin, thosnaigh na trioblóidí arís sa Tuaisceart agus ó shin i leith bhí sé deacair labhairt faoin stair gan argóint a thosnú faoin bhforéigean. Mar sin, ós rud é nach raibh fonn troda orainne, stop muid ag caint faoi agus d'fhás muid suas 'go ciúin'.

Ach bhíodh saothar m'athar le feiscint fós i bPríosún Chill Mhaighneann. Bhí an-bhaint aige le h-athnuachan an Phríosúin sna seascaidí agus d'fhéadfaí a lámhscríbhneoireacht a fheiscint sna cásanna gloine sa taispeántas ins an Eite Thoir. A fhaid is a bhí sé sin ann, mheas mé go raibh sórt ceangail agam leis. Baineadh geit asam, mar sin, nuair a tharla athnuachan eile ar an mhúsaem sna nóchaidí agus bhí faitíos orm go gcaillfinn an caidreamh sin. Chinn mé ansin, go ndéanfainn saothar ealaíne a dhéanfadh saol mo thuismitheoirí a chomóradh agus a tharraingeodh aird ar idéalachas na nglúnta a tháinig romhainn.

Cé gur ábhar casta é an t-idéalachas agus gur iomaí taobh atá leis, mheall an téama seo mé go h-áirithe. Sna blianta tosaigh den 21ú h-aois b'fhéidir go bhfuil an chuma air go bhfuil muidne, mar náisiún, ciniciúil, saolta agus neamhcharthanach ach ní mar sin atá sé. Maireann idéalachas áirithe i gcroí an náisiúin i gcónaí. Nach ndearna os cionn 100,000 duine léirsiú i mBaile Átha Cliath sa bhliain 2003 lena dtacaíocht do na Náisiúin Aontaithe a chur in iúl? Nár thug os cionn 30,000 duine cúnamh go deonach ar mhaithe leis na Cluichí Oilimpeacha Speisialta an bhliain chéanna? Sin a bhí ar m'aigne agus mé ag tosnú ar an togra seo. Mar sin fhéin bíonn amhras ann faoin bhfocal "idéalachas", cé nach raibh i gceist agamsa leis i ndáiríre ach creideamh nó dóchas gur féidir an domhan a fheabhsú. (Ní fhéadfainn a shéanadh, mar sin féin, nach raibh imní orm faoi na hathruithe a bhí ag tarlúint san tír agus muid ag éirí saibhir.)

Tháinig lag-mhisneach orm ar feadh tamaill agus mé ag obair ar an togra seo agus lean sé go dtí gur thuig mé i gceart céard a bhí ar siúl agam. Lá amháin, nuair a chroch mé fallaing thart

ar chanbhás, thug sé dreach mhaorga, léanmhar don phictiúr agus tháinig an teideal "Requiem" nó éagnairc chugam agus thuig mé gur 'caoineadh, ceiliúradh agus bheith ag cur díom' a bhí i gceist agam. Tá mé an-bhuíoch de mo bhean chéile, Fionnuala, a thug tacaíocht lách dom i gcaitheamh an ama sin.

Gan amhras tá taobh eile, taobh dorcha leis an idéalachas. Cruthaíonn sé coimhlint i gcónaí. Bíonn cinntí deacra le déanamh ag fir nó ag mná a bhfuil prionsabail agus creideamh láidir acu – cinntí a chuirfeadh alltacht agus uafás ar go leor. Le réabhlóid cuireann daoine in aghaidh a chéile, rud nach féidir a sheachaint, agus bíonn contúirt i gceist leis. Sin an fáth ar thosnaigh mé ag úsáid an mhiotail ghéir sna pictiúr. Níor thaithin sé liom mar ábhar oibre agus ghortaigh sé mé go minic ach thuig mé nárbh fholáir dom é a úsáid agus mé ag dul i ngleic leis na téamaí deacra seo.

Is cinnte go mb'fhearr liomsa an sórt ealaíne a éiríonn as an gcroí nó as an anam ná an sórt intleachtúil atá coitianta na laethanta seo ach rinne mé machnamh doimhin ar an stair agus ar an ionannas náisiúnta agus mé ag obair ar an togra seo. Thuig mé go raibh ceangailt idir imeachtaí Éirí Amach na Cásca agus imeachtaí a bhíonn ag titim amach go rialta ins an Mheán-Oirthear agus thart timpeall an domhain san 21ú h-aois. Bhí mé ag ceapadh go raibh drogall ar dhaoine ceisteanna mar seo a phlé. Chuir mé na saothair ealaíne sna cillíní, ar chúl doirse faoi ghlas mar shiombail den chaoi a séanaimid mar náisiún an stair thubaisteach atá againn. Níor thug mé mionmhíniú ar na saothair éagsúla. Theastaigh uaim a chur in iúl nach raibh freagra amháin éasca le fáil i gcónaí, ach go raibh go leor freagraí éagsúla ann. Bhí mé sásta go dtuigfeadh daoine roinnt de agus daoine eile, roinnt eile de... Sin mar a bhíonn an saol.

Bhí an t-ádh liom, lá amháin, go bhfuair mé cuireadh chuig seoladh leabhair leis an bhfile, Ciarán Ó Coigligh. Agus mé ag éisteacht leis ag léamh a chuid filíochta, thuig mé go raibh an sórt céanna idéalachais ins an bhfear uasal seo is a bhí i m'athair féin. Is mór an onóir é domsa gur scríobh sé na dánta nua seo agus go raibh seans againn obair le chéile ar feadh tamaillín – ar son na cúise!

Eoin Mac Lochlainn

BRÚ NA BÓINNE

Nochtann aibhleoga scáinte na staire seo againne as créafóg shaibhir na Mí

Is as eo fis a liacht sin coill is crann a leagadh ar lár le fios cén bhliain.

Cuireann fuil fear buí is fear uaine thar bhruacha na Bóinne go bagrach síoraí gan scíth

Is ligtear Aonghas is a ainnir álainn i ndearmad gan iomrá, gan allagar, gan rian.

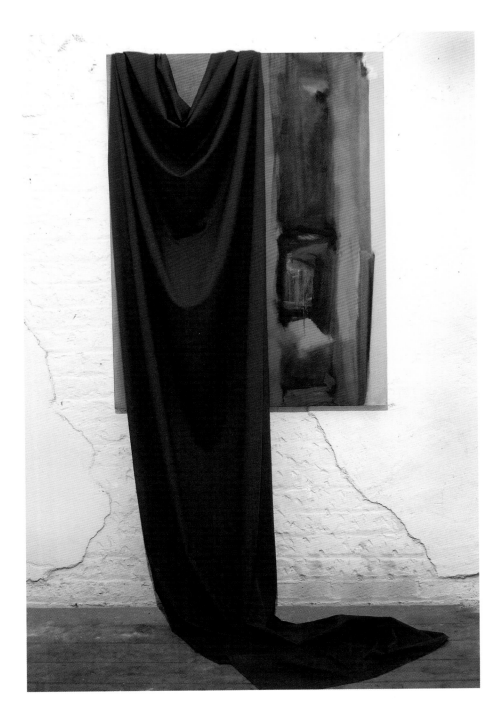

Brú na Bóinne /**Tomb**
48" x 36", oil on canvas,
cotton drape. 2005

GLAINE INÁR gCROÍ, NEART INÁR nGÉAG IS BEART DE RÉIR ÁR mBRIATHAR

Tuigtear dúinn gur dán don domhan an síorchlaochlú faoi lámh an duine.

Grá na comharsan aondlí Dé is beart dá réir ar son an chine

A chuirfeas cúl ar chaime is olc is ghráin má fhéachtar leis go fuineadh,

Óir doirtfidh Dia gach grást gan choinne mar a thálfadh máthair bainne as sine.

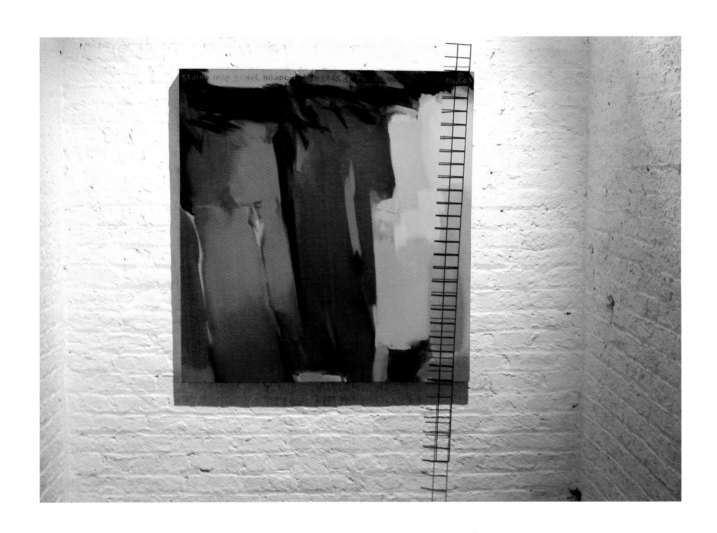

Glaine inár gcroí, neart inár ngéag
is beart de réir ár mbriathar/
Hearts with one purpose alone
48" x 43", oil on canvas, steel bar. 2005

MÁS BUAN MO CHUIMHNE

Meiltear saolta in achar gearr i bprionta ar pár is go leictreonach ar fís –

Mórtar anois, tír aineoil na fáistine, is ní thiocfaidh inné arís.

Amú san aimsir láithreach, stracann an óige a mbealach is santaíonn gaois

I bhfásach saoil nach léir dá lán ach driseacha truaillithe, meirg is baois.

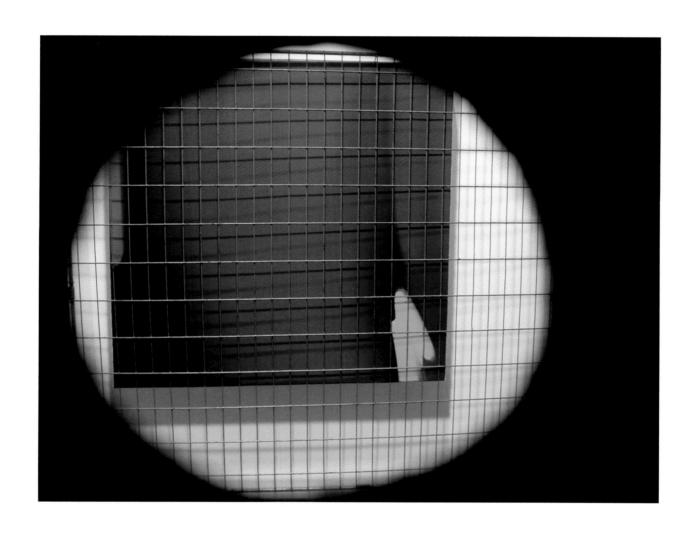

Más buan mo chuimhne/
No, I don't really remember...
20" x 20", oil on canvas, metal grid. 2005

ÍOBAIRT

Titeann an tUngach, an Críost, an Tiarna Dia, an mhaith gan teorainn, faoi thrí.

Is beag an scéal ár dtitim shuarach féin is bíodh nach beart gan bhrí,

Éireoidh muidne i bpáirt leis féin nuair a ghéillfeas muid ar gach uile chaoi

Gurb é Mac Dé a d'fhulaing is a cheannaigh an saol, an Fhírinne, an Bheatha is an tSlí.

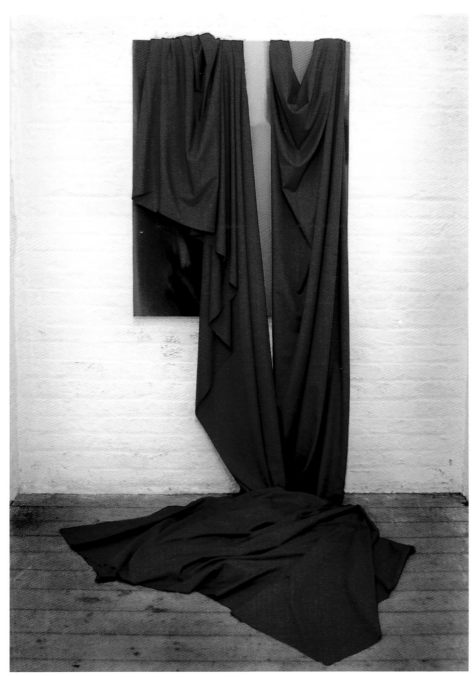

Íobairt/
Truth? What is that?
48" x 36", oil on canvas,
cotton drape. 2005

AN CHORÓIN SPÍNE

Iompraíonn cách a chros os íseal i dtáimhe shíor is i seisce a ré

Is géilleann don chathú gnách, don bhréag – á cheapadh nach dó is dán an spré

A lasadh ar son gach ní dá santaíonn is dá bhfuil dlite don chine cré.

An té nach ngéilleann iompraíonn cros le cois – imní thréigean Dé.

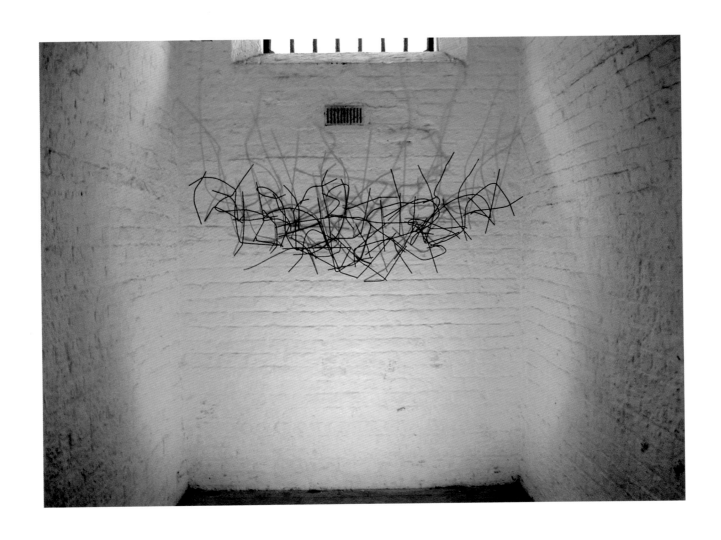

An Choróin Spíne/
Twisted wreckage down on Main St.
Size variable, steel bars, shadow. 2005

AR THEACHT AN tSAMHRAIDH

Tagtar gan choinne in inmhe, glactar cúram, déantar cinneadh go ceart.

Scairteann grian ar dhomhan is ar dhaoine is clingeann clog nuair a chríochnaítear beart.

Feictear aoibhneas is áille na beatha – nithe dár dual do Rí na bhFeart.

Cuireann cách le chéile, míorúilt an chomhoibrithe – fís, cumhacht, neart.

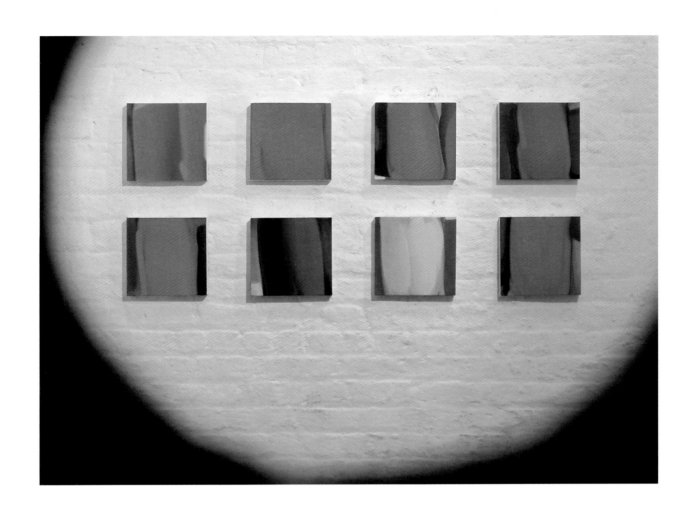

Ar theacht an tsamhraidh/
I see His blood upon the rose
Eight pieces, 10" x 10" each, oil on canvas. 2005

GEITSÉAMAINÍ

Fuarann siad siúd nach stócálann gean de shíor le bearta os íseal grá.

Cothaítear aibhleoga an ghrá trí thost, trí chaint, trí fhoighne, is trí ghníomh gach lá.

Claochlaítear gach iarracht fhánach ina fiúntas as cuimse ag altóir dhaonna an ghá.

In ainneoin sciúrsáil anama tig le duine an focal ceana a rá.

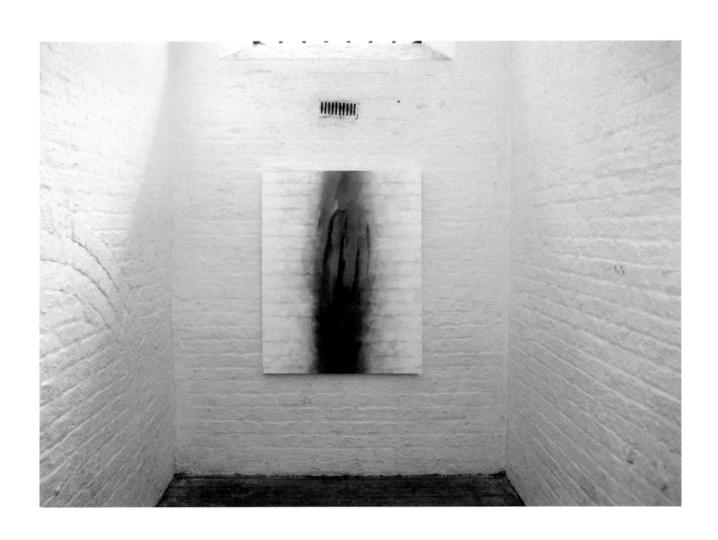

Geitséamainí/
When love grows cold
48" x 36", oil on canvas. 2005

BÁS AR ÁR SON

'Níor iarr muid bhur ngnó oraibh scilling na Banríona is greim ár mbéil a bhaint dínn go brách.

Máistrí, mo léan, is lucht cumtha drochamhrán is dánta nach ndéanfadh an bochtán sách.

Shoraidh dhíbhse, a chlann na tubaiste, nár chaomhnaigh an dlí is an t-ord go lách.

Ó d'fhág sibh aois an linbh is nár chaith bhur n-allas a chúnamh is ag fóint do chách.'

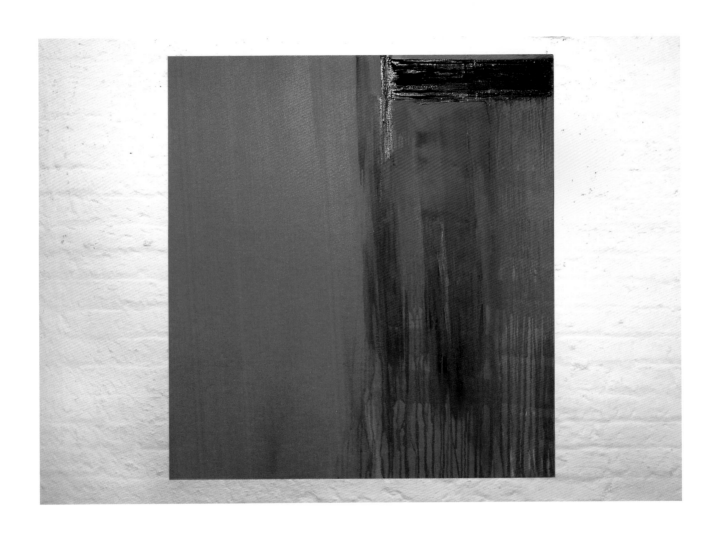

Bás ar ár son/ **And yet, the shoppers
on the street spat on us**
36" x 32", oil on canvas. 2005

COMHGHUAILLITHE NA RÉABHLÓIDE

Mac Piarais, Ó Conghaile, Ó Cléirigh, Mac Donncha, Mac Diarmada, Ceannt is Pluincéid –

seachtar laoch:

Seacht Marcach an Apacailipsis, Seacht dTeampall Árann, spiorad na bhfear nár chaoch;

Spiorad na hAisilinge, Spiorad na hAthnuachana, Spiorad na Poblachta a d'fhág muidne buíoch,

Faoi dhraíocht ag Spiorad síornua docheansaithe dochlóíte na Saoirse go faíoch.

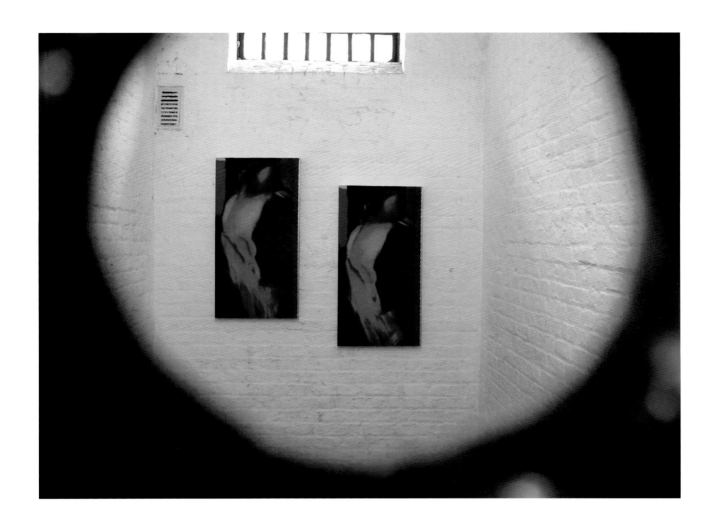

Comhghuaillithe na Réabhlóide/
Brothers in arms
Two pieces, 40" x 20", oil on canvas, aluminium trim. 2005

AN BHEAN CHAOINTE

Silim deora goirte i ndiaidh mo chlann mhac Pádraig is Liam –

Beirt chlainne ab fhearr is ba dhílse is ab fhíre níor baineadh as broinn aon mháthar riamh.

Ealaín mhín is ealaín gharbh, ar canbhás is ar pár, a chruthaigh siad –

Mo bhrón, mo bhuairt, mo chrá, mo chnaoi, mo chreach, mo scrios, ní leigheasfaidh lia.

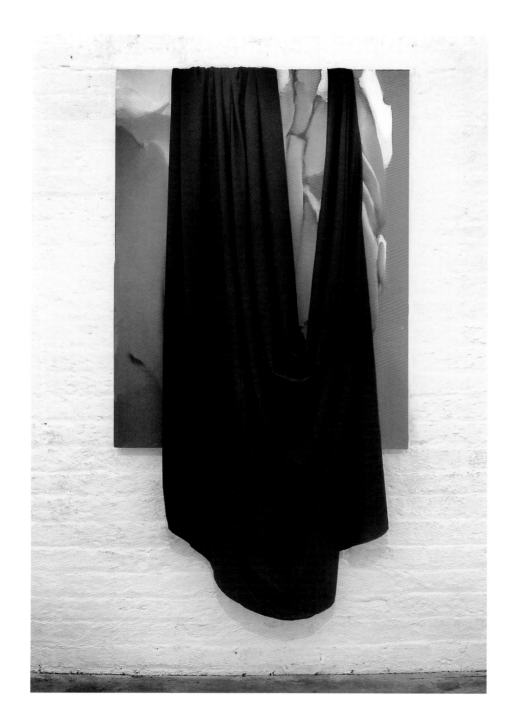

An bhean chaointe/
Weeping woman
48" x 36", oil on canvas,
cotton drape. 2005

SCÉIN BHEALTAINE

Bearnán, lus, oíche agus lá, idir dhá thine Bhealtaine go brách is de shíor.

An gcaithfead laethanta buí na saoire ag dreapadh cnoc is ag féachaint ar íor

Na spéire breá faoi sháimhe is ógbhean íon ar mo ghualainn go fíor

Nó an mbuailfead buille ar sheansráid bhréan na cathrach míolaí nach réiteodh cíor?

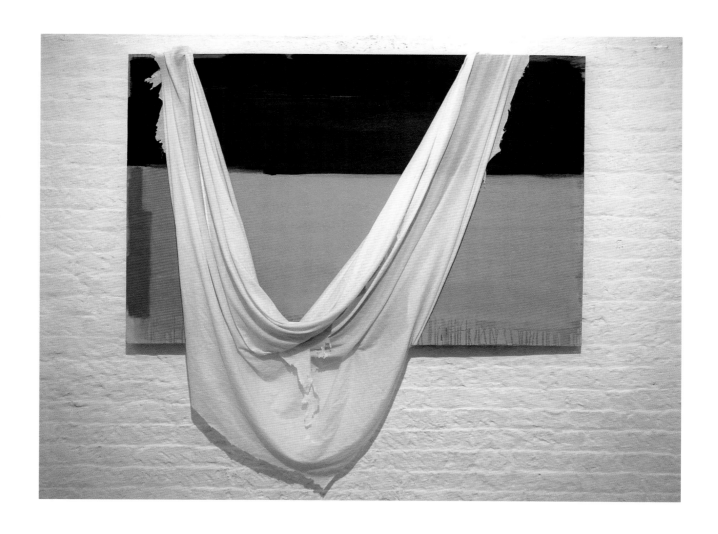

Scéin Bhealtaine/
3rd of May – after Goya
42" x 64", oil on canvas, linen drape. 2005

DO CHRUAS MO CHROÍ

Diúltaím do mhianta na colainne cré a spreagtar ag cuannacht mhealltach bé.

Diúltaím d'áille na cruinne cé is fógraím iarracht a chlaochlós ár ré.

Diúltaím don saol is don ghaol is dearbhaím go dtroidfead go múchfar an dé.

Diúltaím do sháimhe is do shoilíos, do chompord is do chúinneáil, do réidhe is do rabairne an lae.

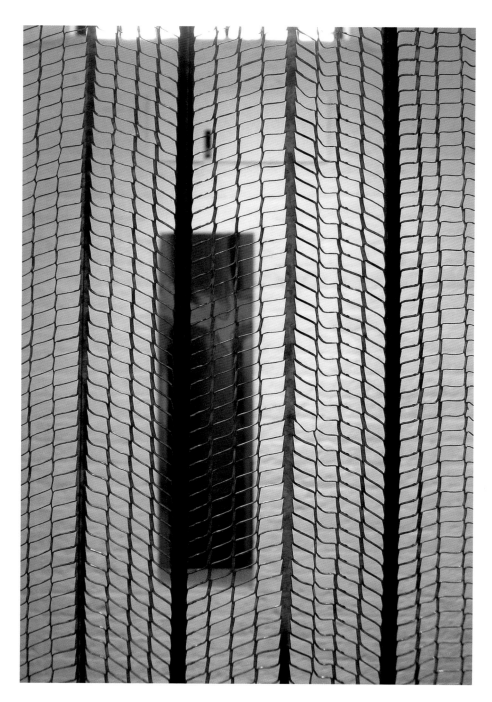

Do chruas mo chroí/
Idealist
48" x 12", oil on canvas,
aluminium meshes. 2005

CEOL NA FUISEOIGE

Braithim scáil uafar feannóige anuas ar achadh seasc na tíre.

Airím scréach chráite na gcailleach dubh ar aillte an oileáin saoire.

Mothaím gur thréig an tAoire in uair an chall a phobal is a chaoirigh.

Braithim ceol na fuiseoige uaim a ruaigfeadh as Éirinn an buangheimhreadh.

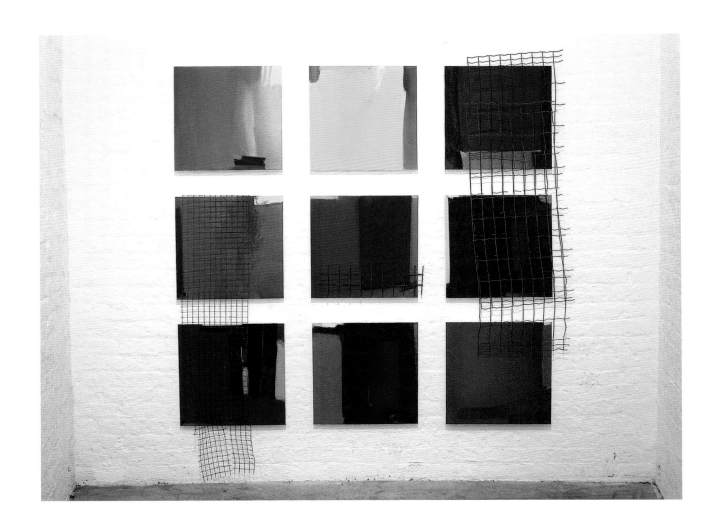

Ceol na Fuiseoige/
What is Freedom?
Nine pieces, 20" x 20", oil on canvas, painted metal. 2005

SA BHAILE

Caithim éide cúng na cathrach díom anseo i lár an ghoirt

Is tarraingím anáil úr is tarraingím chugam seanchas, amhráin is poirt

In aice an locha is Cnoc an Daimh, an fál, ó thuaidh, ar olc is ar mhoirt

Na Galltachta i gcéin is mo mhianta míolacha suaracha suaite féin a dhoirt.

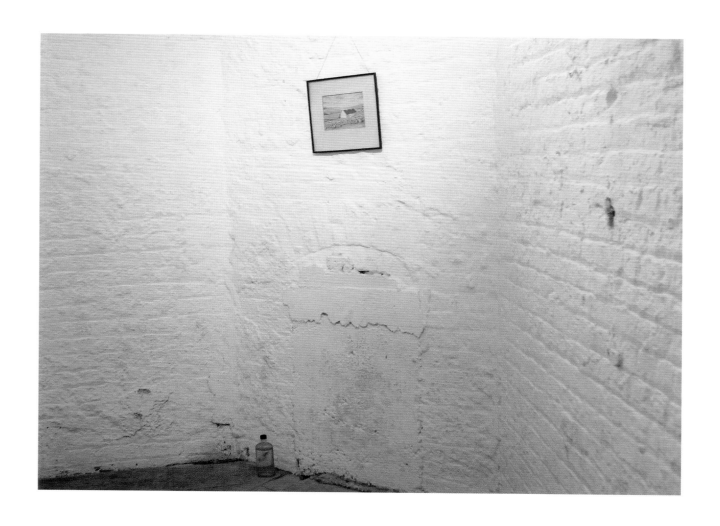

Sa bhaile/
The Home Place
14" x 13" watercolour on paper, glass bottle. 2005

AN POC AR BUILE

Diúltaím do mhórchúis an mháistir, do shlusaíocht na scoláireachta is do ghairm

ghaimbíneach an dlí.

Ní shéanaim mo sheasamh ar son na sluaite a bhfuil cúram is ceart is cóir de dhíth.

Mionnaím gur mian liom an reacht a chur ó rath le cúnamh Íosa Rí

Ar dó is dual ár n-adhradh a thabhairt, is á dhéanamh sin, ní ligfead scíth.

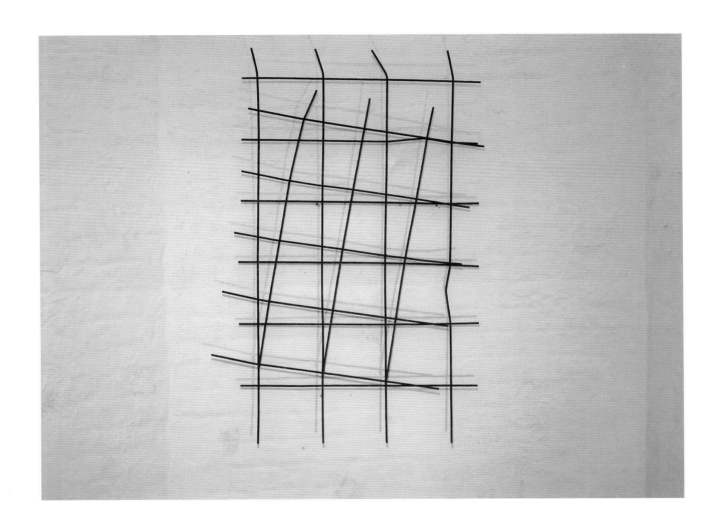

An poc ar buile/
After Euclid
50" x 30", steel bars, shadow. 2005

NA TÁINTE LAOCH

Siúlann garda Gallda sráideanna santacha na cathrach is ní thugann faoi deara

Ach sluaite fear is ban is gearrchailí is bodghasúr spíonta ag obair, is gearradh

Faoi thuilleadh ag cnuasach is ag carnadh is ag ceannacht gach earra.

Feicimse táinte laoch a chaochlós cathair is a thapós deis gan earraíd.

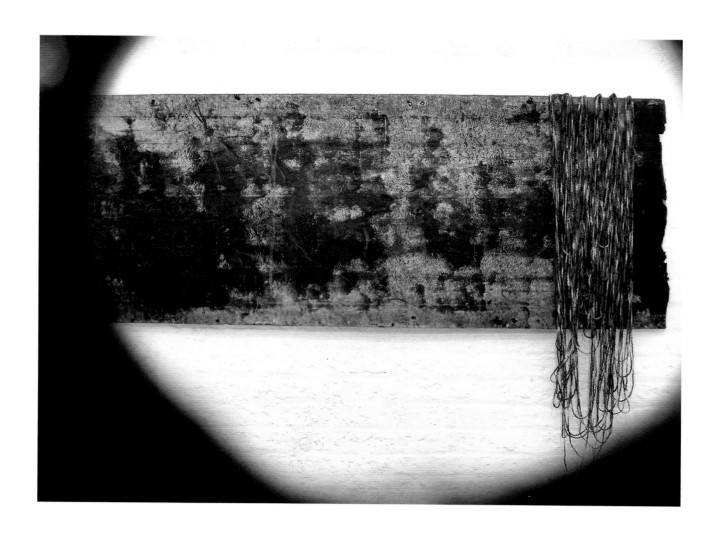

Na táinte laoch/
Beware of the Risen People
29" x 72", rusted sheet metal, wool. 2005

CÚ CHULAINN CRÓGA

An maireann an duine féin den chine a sheasfadh ceart d'Éirinn ó

Is a sheasfadh sa mbearna baoil gan cara gan gaol gan drogall gan fuasaoid gan gó

Is nach n-obfadh a dhualgas an tír seo againn a fhuascailt, bíodh cúram air freastal ar

eallach nó ar bhó?

Mionnaím gur mise an duine den chine agus dearbhaím nach stríocfad go síothlóidh mo bheo.

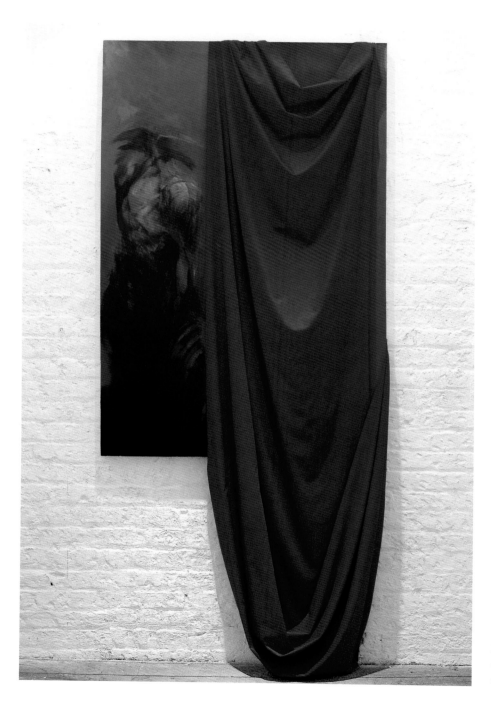

Cú Chulainn Cróga/
No greater love
64" x 42", oil on canvas,
cotton drape. 2005

UAFÁS

Is ionmhain liom gach fear is bean, gach óganach is gach ainnir óg,

Gach gearrchaile, gach buachaill, gach leanbh mná, gach bodghasúr, gach mac is gach cailín cóch.

Creidim gur cruthaíodh i gcosúlacht Dé gach duine, gach cine, gach fíréan is gach ógh.

A Dhia, go maithe tú dúinn gach feallmharú, gach dúnmharú, gach marú is gach argain bheo.

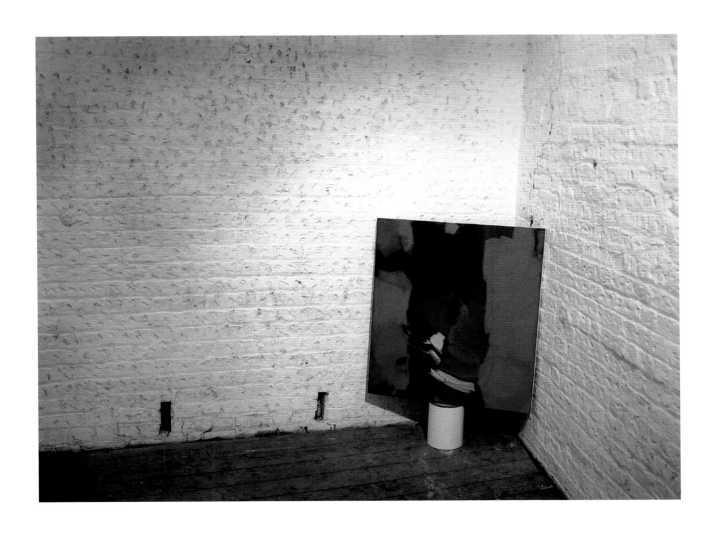

Uafás/Fear and Trembling
36" x 32", oil on canvas, tin drum. 2005

AICÍD RÓ-GHÉAR

Mo dhiomua is mo dhiacair, mo chreach is mo chrá gur fhulaing na Gaeil rófhada síorchrá,

Síor-angar, síor-anó, síor-anró, síor-bhrácadh, síor-chéasadh, síor-chlipeadh, síor-chliseadh

gach tráth.

Má choigil an mhísc ina nduine is ina ndís gur dhúisigh cách gan drogall, gan scáth

Roimh neart na nGall, in uair an chall, nuair a thuig go binn, go dtiocfadh a lá.

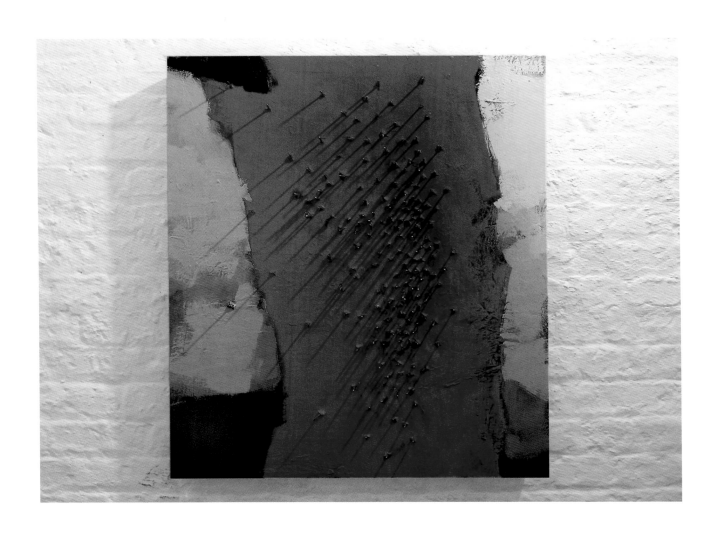

Aicíd ró-ghéar/ **Too long a sacrifice**
36" x 32", oil on board, nails. 2005

CLANN RIOCAIRD BHÍ TRÉAN

Fothraigh Gael is Gall is fásaigh go fairsing ag fógairt dhán an duine:

Ó cruthaíodh an domhan is ó fionnadh Éire tá gaisce is éacht an tsinsir is sine

Ina luí go bocht is go nocht ina smál ar shnua gach tíre ar fud na cruinne.

Nár lige Dia nach dán dúinn ár ngaisce a mhóradh in amhráin is ar théada binne.

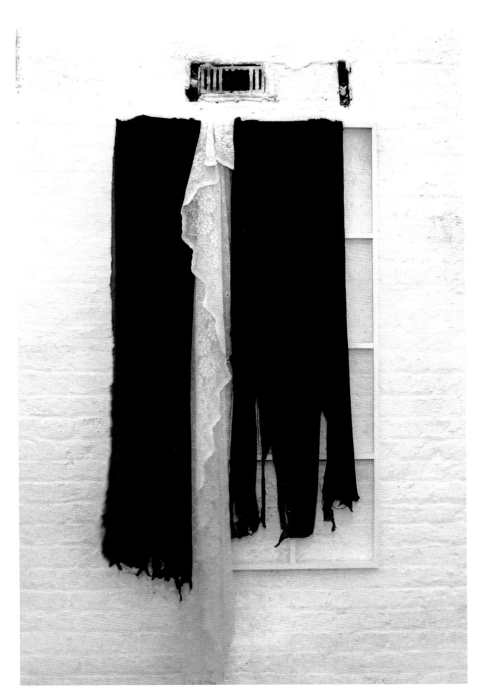

Clann Riocaird bhí tréan/
**To a man indifferent
in a doorway**
66" x 48", wooden frame,
muslin drapes, electric fan. 2005

BRÓN AR AN mBÁS

Caoineadh cráite ban in Achadh Airt is bualadh bos na bhfear

Is geonaíl gasúr is gearrchailí a gcluintear a ngol i bhfad is i ngearr

Is téisclim chun cille ag a gclann is a ndream go síntear gach laoch is gach bile go mear

A reicfear a ngníomh go bródúil is go binn ar sliabh in Éirinn is go deimhin thar lear.

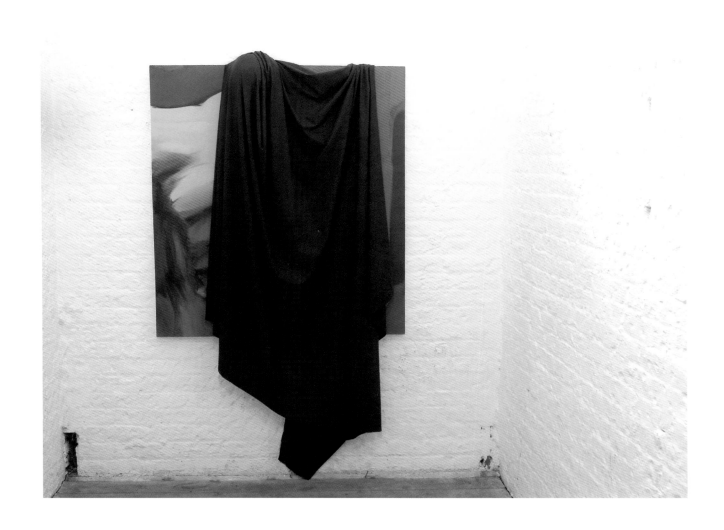

Brón ar an mBás/
Lord, thou art hard on mothers
48" x 43", oil on canvas, cotton drape. 2005

FÁGADH IAD IN EACHDHROIM INA SRAITHEANNA SÍNTE

Tiomnaítear fuil gach fir is mná nár ob an ghleic do Ghaeil go brách

Ar nós Chríost a shil a naomhfhuil féin a cheannacht cách idir bhorb is lách.

Go sile na glúnta fós gan breith a n-allas cnámh is iad i bhfách

Le beart a sean is a sinsear a dhingeadh gan deann go mbí bocht is seang go sách.

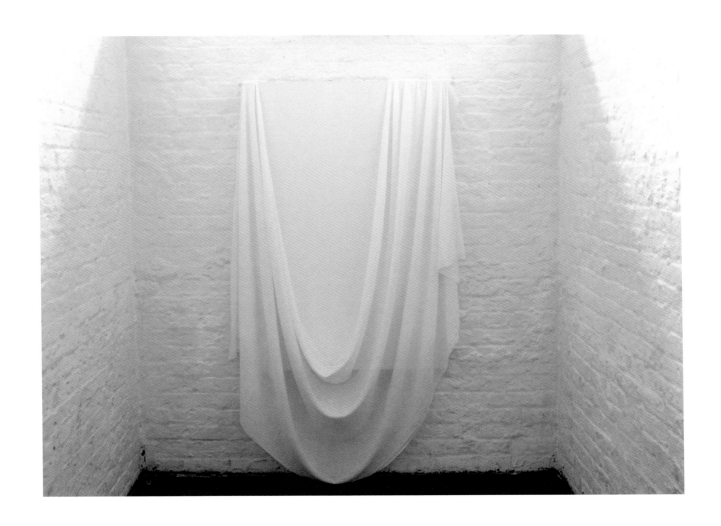

Fágadh iad in Eachdhroim ina
sraitheanna sínte.../**Deposition**
48" x 36" canvas, muslin drape. 2005

AISÉIRÍ

Scairteann grian go geal ar Dhuibhlinn cois Life an mhaidin líofa Luain seo

Is cruinníonn óg is sean gach ascaille, sráide, baile fearainn is tuaithe

Go mbuaile siad buille ar chuaille comhraic ag Áth na gCliath le cois a gcuain-sean.

Doirtfear fuil ar son a mianta is a ndaoine – sin é comhartha a mbuaine.

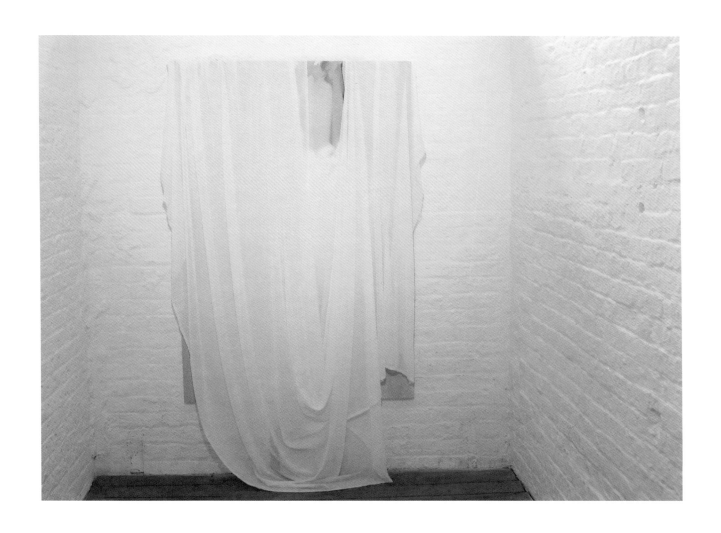

Aiséirí/Easter morning
64" x 42", oil on canvas, muslin drape. 2005

Ó NACH LABHRANN LUCHT NA GAOISE, LABHRAIMSE

Cé is fiú don duine an saol go léir is a anam án go fíor a chailleadh?

Cé is fiú don tír gach maoin a tháirgeadh is anam an chine chaoin a bhascadh?

Fógraím foghail ar fháslaigh fhaona, is ar bhodaigh is ar mheirligh lascadh

Is dearbhaím ceart na bhfear is mban ar oidhreacht Gael is Gall a nascadh.

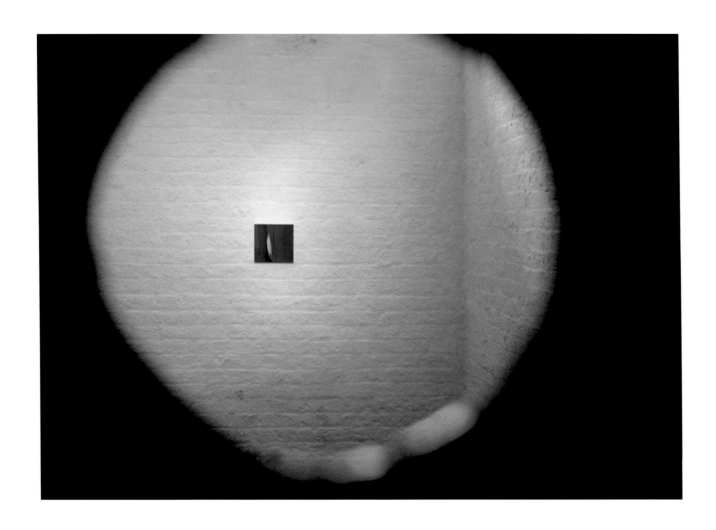

Ó nach labhrann lucht na gaoise, labhraimse/
What if the dream come true?
8" x 8", oil on canvas. 2005

Ciarán Ó Coigligh

Is ollamh le teanga, litríocht agus saoithiúlacht na Gaeilge i gColásite Phádraig, Droim Conrach, Baile Átha Cliath, coláiste de chuid Ollscoil Bhaile Átha Cliath, Ciarán Ó Coigligh.

Ciarán Ó Coigligh is a professor of Irish language, literature and civilisation at Saint Patrick's College, Dublin, a college of Dublin City University.

Tá dhá úrscéal foilsithe aige, sé chnuasach filíochta, cnuasach gearrscéalta, ceoldráma, léarscáil agus scata leabhar acadúil, ina measc *Caitlín Maude: Dánta, Drámaíocht agus Prós*; *Raiftearaí: Amhráin agus Dánta*; *An Choiméide Dhiaga* agus *An Odaisé*.

He has published two novels, six volumes of poetry, a collection of short-stories, a musical, a map and a great many academic books, including the poems, prose and plays of Caitlín Maude, the Songs and Poems of Raftery, the Irish versions of Dante's *The Divine Comedy* and Homer's *Odyssey*.

Tá os cionn leathchéad alt agus leathchéad léirmheas a bhaineas le gnéithe éagsúla den teanga, den litríocht agus den tsaoithiúlacht foilsithe aige.

He has also published over fifty articles and over fifty reviews dealing with a great variety of contemporary issues in language, literature and civilisation.

Ghnóthaigh a chéad úrscéal duais náisiúnta agus ghnóthaigh a chuid filíochta dhá dhuais idirnáisiúnta.

He has won one national award for his first novel and two international awards for his poetry.

Bronnadh sparántacht de chuid na Comhairle Ealaíon air.

He has been the recipient of a Literary Bursary from the Arts Council of Ireland.

Other Works from Dr. Ciarán Ó Coigligh:

Filíocht Ghaeilge Phádraig Mhic Phiarais

Caitlín Maude: Dánta

Noda

An Ghaeilge i mBaile Átha Cliath

Doineann agus Uair Bhreá

Cuisle na hÉigse

Raiftearaí: Amhráin agus Dánta

An Fhilíocht Chomhaimseartha

Broken English *agus Dánta Eile*

Mangarae Aistí Litríochta agus Teanga

Caitlín Maude: Drámaíocht agus Prós

An Odaisé

Seanchas Inis Meáin

An Troigh ar an Tairne agus Scéalta Eile

Duibhlinn

Cion

An Fhealsúnacht agus an tSíceolaíocht

Vailintín

Cín Lae 1994

An Choiméide Dhiaga

Slán le Luimneach

Léarscáil Inis Meáin

Cúram File: Clann, Comhluadar, Creideamh

Ag Réiteach le hAghaidh Faoistine

Caitlín Maude: Dánta, Drámaíocht, agus Prós

Eoin Mac Lochlainn

Eoin Mac Lochlainn was born in Dublin in 1959, the son of Piaras F. Mac Lochlainn, first Keeper of Kilmainham Gaol. He trained as a graphic designer and worked in that area before becoming an artist. He studied in the National College of Art & Design and graduated in 2000. He was awarded a residency in Temple Bar Gallery & Studios for the following year and in 2002, he had a solo show in the Ashford Gallery (RHA). He has participated in various open-submission shows (RHA, Iontas, Éigse, an tOireachtas) and in many other group shows (in Temple Bar Gallery, Project, the Hallward Gallery, and various art centres).

"Requiem", in Kilmainham Gaol during 2005, was an ambitious undertaking. The project began as a commemoration of Mac Lochlainn's father who had died when the artist was just 10 years old but it led to an exploration of issues of identity, idealism and "terror" in the context of the 21st century. It was featured on *The View*, on RTE 1. This was followed by a solo show in the Hallward Gallery, Dublin in which he continued the exploration of new materials, incorporating metal grids into his canvases and investigating the possibilities of shadow.

He has works in various collections including – AIB, Bank of Ireland, Office of Public Works, Revenue Commissioners, Foras na Gaeilge, Gael Linn and Wesley College.

Brenda Moore-McCann

Brenda Moore-McCann is a medical doctor, art historian and critic. Following the completion of a Ph.D. at Trinity College Dublin in 2002, she was awarded a Government of Ireland Post-Doctoral Research Fellowship between 2003 and 2005. Her main research interest is in contemporary Irish and international art. She has lectured in the National College of Art and Design and at Trinity College Dublin, published articles in *Irish Arts Review* and *Circa* and writes about art for the *Irish Medical Times* and *The Florentine* newspapers. She is the author of the catalogue essay, "The Ogham Sculptures: Perceptual Boundaries of the Inaudible and Invisible," for the retrospective exhibition, *Beyond the White Cube: A Retrospective of Brian O'Doherty/ Patrick Ireland* (Dublin City Gallery, the Hugh Lane, 2006); "The Politics of Identity, Place, and Memory in Contemporary Irish Art," in *Art and Politics: The Imagination of Opposition in Europe* (R4 Publications, 2004); and the catalogue, *The Chianti Sculpture Park* (Pievasciata, Siena, 2004). She is currently preparing a book for publication on the art of Patrick Ireland a.k.a. Brian O'Doherty.

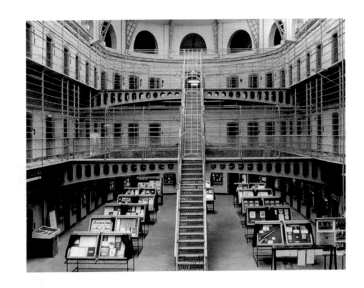

Tá an leabhar seo tíolactha do

Phiaras F. Mac Lochlainn
Céad-Choimeádaí Phríosún Chill Mhaighneann
agus dá bhean, Móna

An grianghraf le caoinchead Choimeádaí Phríosún Chill Mhaighneann